英國門薩官方唯一授權

MENSA
全球最強腦力開發訓練

台灣門薩————審訂　　　入門篇 第六級 LEVEL 6

TRAIN YOUR BRAIN
PUZZLE BOOK

MENSA全球最強腦力開發訓練

英國門薩官方唯一授權 入門篇 第六級

TRAIN YOUR BRAIN PUZZLE BOOK: CRANIUM CRUNCHERS

編者	Mensa門薩學會 羅伯・艾倫（Robert Allen）等
審訂	台灣門薩
	何季蓁、孫為峰、陸茗庭、曾于修
	曾世傑、詹聖彥、鄭育承、蔡亦崴
譯者	屠建明
責任編輯	顏妤安
內文構成	賴姵伶
封面設計	陳文德
行銷企畫	劉妍伶

發行人	王榮文
出版發行	遠流出版事業股份有限公司
地址	臺北市中山北路一段11號13樓
客服電話	02-2571-0297
傳真	02-2571-0197
郵撥	0189456-1
著作權顧問	蕭雄淋律師

2021年5月31日 初版一刷
定價 平裝新台幣280元（如有缺頁或破損，請寄回更換）
有著作權・侵害必究 Printed in Taiwan
ISBN 978-957-32-9048-3
遠流博識網 www.ylib.com
E-mail: ylib@ylib.com

Text Mensa2019
Design© Carlton Books Limited 2019
This edition arranged through THE PAISHA AGENCY
Traditional Chinese edition copyright: 2021 Yuan-Liou Publishing Co., Ltd.

All rights reserved.

國家圖書館出版品預行編目(CIP)資料

全球最強腦力開發訓練：英國門薩官方唯一授權（入門篇第六級）/Mensa門薩學會,羅伯特.艾倫(Robert Allen)等編；屠建明譯. -- 初版.
-- 臺北市：遠流出版事業股份有限公司, 2021.05
面； 公分
譯自：Train your brain puzzle book : cranium crunchers
ISBN 978-957-32-9048-3(平裝)

1.益智遊戲
997 110004352

——— 英國門薩官方唯一授權

MENSA
全球最強腦力開發訓練

台灣門薩————審訂

入門篇 第六級 LEVEL 6

前言

這本智力謎題書能快速訓練你的大腦。

你的大腦準備好面對挑戰了嗎？本書充滿了各種測試你思考技巧和心智能力的謎題和任務！

本書分成三個難度等級，各有豐富的謎題。請從等級A開始，接著進展到等級B，最後進入等級C，每個階段都會給你更大的挑戰！

解謎只需要用到你的大腦，偶爾再加上一支鉛筆。多數的謎題不需要在書上寫東西就能解開，但有些地方會需要在書上做筆記；或者如果你和別人共用這本書，會需要把謎題摹寫出來。書後附有解答供你核對答案，或者在遇到瓶頸時偷瞄一眼——但你應該不會需要吧？

讓我們開始訓練吧！

關於門薩

門薩學會是一個國際性的高智商組織，會員均以必須具備高智商做為入會條件。我們在全球40多個國家，總計已經有超過10萬人以上的會員。門薩學會的成立宗旨如下：

＊為了追求人類的福祉，發掘並培育人類的智力。
＊鼓勵進行關於智力本質、特質與運用的研究。
＊為門薩會員在智力與社交面向提供具啟發性的環境。

只要是智商分數在當地人口前2％的人，都可以成為門薩學會的會員。你是我們一直在尋找的那2％的人嗎？成為門薩學會的會員可以享有以下的福利：

＊全國性與全球性的網路和社交活動。
＊特殊興趣社群——提供會員許多機會追求個人的嗜好與興趣，從藝術到動物學都有機會在這邊討論。
＊不定期發行的會員限定電子雜誌。
＊參與當地的各種聚會活動，主題廣泛，囊括遊戲到美食。
＊參與全國性與全球性的定期聚會與會議。
＊參與提升智力的演講與研討會。

歡迎從以下管道追蹤門薩在台灣的最新消息：
官網　https://www.mensa.tw/
FB粉絲專頁 https://www.facebook.com/MensaTaiwan

等級A：超級大腦

第1題

重組下方的數字和運算符號，讓算式右邊的解答可以成立。例如在第一組裡面可以排出1 × 4 ＋ 2 = 6（提示：可自由使用括弧（ ）。）

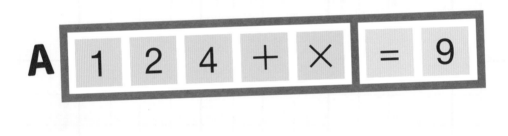

A | 1 | 2 | 4 | ＋ | × | = | 9

B | 2 | 3 | 3 | ＋ | × | = | 12

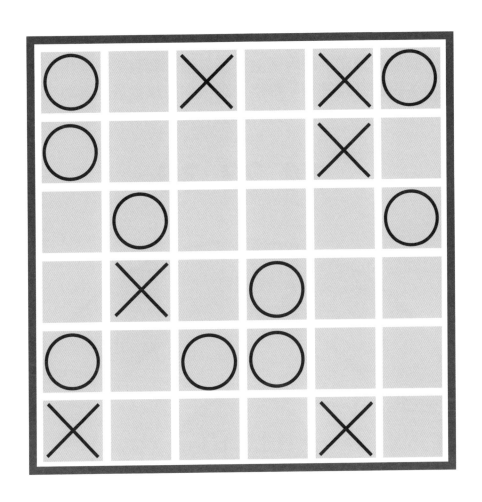

第2題

用X或O填滿空白的方格，但水平、垂直和任
意斜直線上不得有連續四個或以上的X或O。

第**3**題

請從飛鏢靶上的內圈到外圈各選一個數字，湊出
下面這三組總分。舉例來說，你可以從最內圈選
11、中間選12、最外圈選13來湊出總分36。

14 23 30

第4題

問號應該是哪個數字呢？

| 3 | 5 | 8 | 12 | 17 | 23 | ? |

第5題

金字塔上方塊內的數字等於下方兩個數的和，但有一部分的數字被隱藏起來了。金字塔頂端的粗體問號應該是哪個數字呢？

R Q B C
T A O P
S N Y Z
U G D
E I K
W H J
X F L M

第6題

字母表中的每個字母（A到Z）都出現在這裡，只有一個字母例外。哪個字母不見了呢？

第7題

花30秒瀏覽這組字母，接著用一張紙或一本書把它們蓋住。在另外一張紙上盡量寫下你記得的字母；完成後再次打開這頁，你寫對了幾個字母呢？

第8題

灰色區域應該放入A、B、C、D之中的
哪一個，才能構成有規律的完整圖形？

第9題

圖中一共有幾個立方體呢？別忘了數那些
「藏在下面」的立方體！

第10題

在謎題之國有六種不同面額的硬幣：

1p、2p、5p、10p、20p和50p。

如果想購買以下的物品，且不用找錢，
最少需要幾個硬幣呢？

A 8p的尺。

B 37p的鉛筆盒。

第11題

問號應該填入A、B、C之中的哪一個，
才能使天平保持平衡呢？

第12題

你能在這個圖中找出一共幾個任意
大小的矩形和正方形呢？有些比較
難找喔！

第13題

花30秒瀏覽這組數字，接著用一張紙或一本書把它們蓋住。在另外一張紙上盡量寫下你記得的數字；完成後再次打開這頁，你寫對了幾個數字呢？

第14題

A、B、C、D之中哪一塊陰影與上方的形狀完全相符
呢？為了考驗你，這些陰影都經過旋轉和縮小！

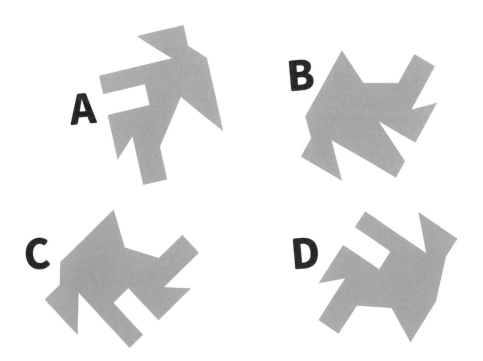

第15題

你能不能解出這個算式呢？從左邊的數開始
依序使用每個運算符號，結果應該是多少？

| 19 | +18 | -19 | ÷3 | +17 | -18 | ? |

第16題

如果不在紙上畫出線，你能走出這個迷宮嗎？請從
上方的入口進入，再從下方的出口離開。

入口

出口

第**17**題

沿著方格畫線，你能想出怎麼把這個圖分成四個相同的形狀嗎？每個方格都要使用到，而且四個形狀不會相互重疊；形狀可以旋轉，但不能翻面。

第18題

用A、B、C、D、E填滿空白方格，讓每行、
每列和每個粗線框起來的形狀中，每個字母都
剛好各出現一次。

第19題

將A到C的圖形依照對應的箭頭旋轉，結果各是1、2、3之中的哪一個呢？換句話說，就是把圖A順時鐘旋轉90度；圖B旋轉180度；圖C逆時鐘旋轉90度。

6 4

9 8

7

第20題

從上方的數字中挑出兩個或兩個以上相加，
得出下方的數字總和。每個總和之中所使用
的數字不能重複。

| 10 | 16 | 22 | 30 |

第21題

如果將這些方塊剪下重組成2×2的方塊，呈
現一個實心的形狀，會出現什麼形狀呢？

第22題

你有兩顆標準六面骰。擲兩顆骰子並
將出現的點數和相加，則有兩個方式
可以擲出點數和為3：2加1或1加2。

有幾種方式可以擲出點數和為7？

有幾種方式可以擲出點數和為4？

第23題

花30秒瀏覽這組形狀，接著用一張紙或一本書把它們蓋住。在另外一張紙上以相同順序盡量畫出你記得的形狀；完成後再次打開這頁，你畫對了幾個形狀和位置呢？

第24題

書架上排放了三本書，如圖所示。你能解答
出哪本書位於哪個位置嗎？

* 《開車趣》在《烘焙樂》左邊。
* 《關於我》在《開車趣》右邊。
* 《烘焙樂》在這排書的其中一端。

第25題

這些方格大部分（但不是全部）包含了
不同的形狀組合。你能找出幾組含有相
同形狀的方格呢？

第26題

正中央的問號會把每個數依箭頭方向變成正對面
的數，你能找出它代表什麼關聯嗎？

第27題

以下是一顆粉紅色標準骰子的六個面：

這些白色骰子上面的有些點被磨掉了，所以無法確定每一面所顯示的點數：

A 這四個面的點數和最大可能是多少？

B 這四個面的點數和最小可能是多少？

第28題

如果從最小的奇數點開始，依序將所有的
奇數點連起來，最後會出現什麼呢？

第29題

上方兩張圖完全相同，但分別被白色方格蓋住了不同的部
分。想像將兩張圖結合起來，就是一張完整的圖。你能數
出裡面有幾個星形、幾個正方形和幾個圓形嗎？

等級B：頂尖心智

第30題

花30秒瀏覽這組詞彙，接著用一張紙或一本書把它們蓋住。在另外一張紙上盡量寫出你記得的詞彙；完成後再次打開這頁，你寫對了幾個詞彙呢？

螞蟻

猴子

甜甜圈

孔雀

無名小卒

直尺

太陽

動物園

第31題

仔細觀察圖1、圖2和圖3。你能找出它們以水平線為
基準的鏡像反射圖各是A、B和C之中的哪一個嗎？

第32題

正中央的問號會把每個數依箭頭方向變成正對
面的數，問號應該各是哪個數字呢？這個謎題
有兩個步驟：先算乘法，再算加法。

第33題

從上方的數字中挑出兩個或兩個以上相加，得出下方的數字總和。每個總和之中所使用的數字不能重複。

8

17

11

10

18

16

| 24 | 33 | 42 | 55 |

第34題

在方格中畫出直線連接每對相同的形狀，
如範例所示：

直線不能互相交錯或接觸，每個方格中只
能出現一條線，且不能畫斜線。解出下方
的謎題吧：

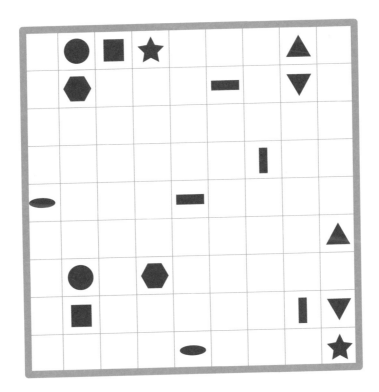

第35題

你能不能解出這個算式呢？從左邊的數開始依序
使用每個運算符號，結果應該是多少？

$$7 \quad +11 \quad \times\frac{1}{6} \quad \times 8 \quad \div 6 \quad +1 \quad ?$$

第36題

上方兩張圖完全相同，但分別被白色方格蓋住
了不同的部分。想像將兩張圖結合起來，就是
一張完整的圖。你能數出裡面有幾個圓形嗎？

第37題

問號應該是哪個數字呢？

| 2 | 4 | 8 | 16 | 32 | 64 | 128 | ? |

第38題

你能完成這串骨牌鏈嗎？將最下方分散的骨牌
放入陰影區域的骨牌位置，讓每個骨牌相接的
那端點數都相同。

第39題

花30秒瀏覽第一組形狀，接著用一張紙或
一本書把它們蓋住。

接著瀏覽下方第二組，裡面有相同的形
狀，但順序不同。拿出另一張紙，你能依
照第一組的順序畫出這些形狀嗎？完成後
檢查你的答案，有幾個位置是正確的呢？

第40題

在謎題之國有六種不同面額的硬幣：
1p、2p、5p、10p、20p和50p。

A 如果每種硬幣不使用超過一次，能買到
最高多少價格的物品呢？

B 你用兩個50p硬幣買了66p的東西。這樣
找回來的錢最少需要幾個硬幣呢？

第41題

你能走出這個圓形迷宮嗎？請從上方的入口進入，再從下方的出口離開。

入口

出口

第42題

哪個形狀和其他形狀不是同類？為什麼？

第43題

以下是一顆黃色標準骰子的六個面：

這些白色骰子上面的有些點被磨掉了，
所以無法確定每一面所顯示的點數：

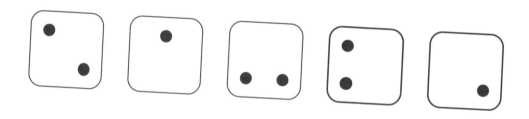

A 這五個面的點數和最大可能是多少？
B 這五個面的點數和最小可能是多少？

第44題

花30秒瀏覽第一組字母，接著用一張紙
或一本書把它們蓋住。

HATPSIEFWLC

接著瀏覽下方第二組，裡面有相同的字
母，但順序不同。拿出另一張紙，你能依
照第一組的順序寫出這些字母嗎？完成後
檢查你的答案，有幾個位置是正確的呢？

ACEFHILPSTW

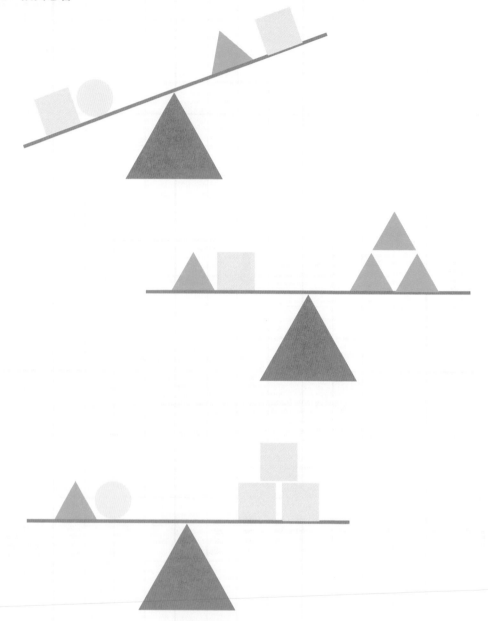

第45題

每種形狀的重量不同。請問哪種形狀
最重，哪種形狀又最輕呢？

第46題

找出隱藏的地雷！方格中每個數字顯示了相鄰（含斜對角相接）的方塊中有幾個有地雷；有數字的方塊本身則沒有地雷。請把沒有地雷的方塊塗黑，有地雷的畫╳。

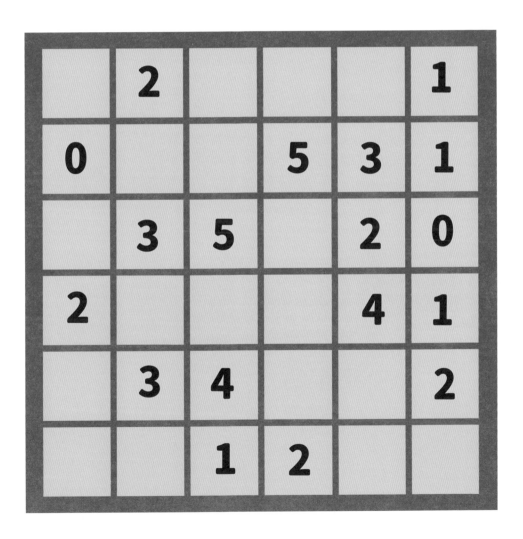

第47題

重組下方的數字和運算符號，讓算式右邊的解答可以成立。例如在第一組裡面可以排出2 × 2 ＋ 2 ＋ 1＝7（提示：可自由使用括弧（）。）

第48題

請從飛鏢靶上的內圈到外圈各選一個數字，湊出下面這三組總分。舉例來說，你可以從最內圈選6、中間選18、最外圈選7來湊出總分31。

29　39　48

第49題

如果將這些方塊剪下重組成3×2的網格，呈現
一個實心的形狀，這個形狀會有幾個邊呢？

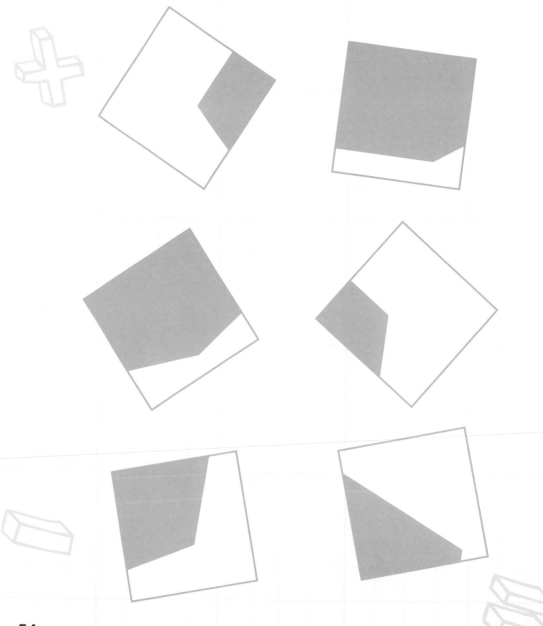

第50題

用從A到F的字母填滿空白方格，讓每行和每
列上的字母都不重複。相同的字母不可相鄰，
也不能斜對角相接。

第51題

問號應該是哪個字母呢？

A E F H I K L M ?

第52題

在空白方格中填入1到8的數字，解開這個8 × 8
的數獨謎題。每行、每列和每個粗線框起的方
格內都不能有重複的數字。

			1	2			
	2	3			5	7	
	1	7			6	4	
3							2
1							6
	7	2			3	1	
	5	8			2	3	
			7	4			

第53題

以下所有數字都出現兩次，只有一個
出現三次。請問是哪個數字呢？

第54題

你先走路5分鐘，接著用兩倍的時間坐
火車。然後你下火車，再走路半小時。
你的旅程總共花了多少時間呢？

第55題

陰影區域應該放入A、B、C、D之中的哪一個，
才能構成有規律的完整圖形？

第56題

在這些圖形之中，只有一個無法在剪下來之後沿著線摺成正
方體。在不真的剪下來的前提下，你能找出是哪一個嗎？

第57題

你能計算出以下的時間嗎？最上方是計算
完畢的範例。

13:30 + 07:15 = **20:45** 20:10 - 07:10 = **13:00**

16:40 + 02:45 = 09:20 - 002:30 =

23:10 - 14:05 = 03:25 - 02:15 =

17:30 - 08:15 = 10:40 + 10:00 =

21:30 - 20:30 = 04:05 + 05:05 =

00:15 + 06:30 = 18:55 - 07:25 =

08:25 - 02:00 = 15:30 + 04:00 =

09:45 - 00:05 = 01:15 + 05:00 =

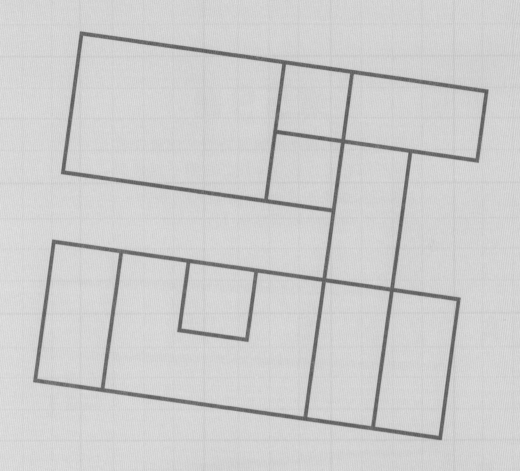

第58題

你能在這個圖中找出一共幾個任意大小的
矩形和正方形呢？有些比較難找喔！

等級C：終極天才

第**59**題

重組下方的數字和運算符號，讓算式右邊的解答可以成立。例如在第一組裡面可以排出 2 × 4 + 7 − 5 = 10（提示：可自由使用括弧（ ）。）

A　| 2 | 4 | 5 | 7 | + | − | × |

答案
=41

B　| 3 | 6 | 7 | 8 | + | − | × |

答案
=25

第60題

用×或O填滿空白的方格，但水平、垂直和任
意斜直線上不得有連續四個或以上的×或O。

第61題

金字塔上方塊內的數字等於下方兩個數的和，但有一部分的數字被隱藏起來了。金字塔頂端的粗體問號應該是哪個數字呢？

第62題

問號應該是哪個數字呢？

| 1 | 1 | 2 | 3 | 5 | 8 | 13 | 21 | 34 | ? |

第63題

從A到Z的每個數字都出現兩次，只有一個出現三次。請問是哪個數字呢？

B R C U F G E P
H S P V Q Z I K
S U T Q Y G R D
C L O N H V A K
W E T J I Z X L M N J
D B A W F M
X H O Y

第64題

你能在這個圖中找出一共幾個
任意大小的矩形和正方形呢？
有些比較難找喔！

第65題

花30秒瀏覽這組數字，接著用一張紙或一本書把它
們蓋住。在另外一張紙上盡量寫下你記得的數字；
完成後再次打開這頁，你寫對了幾個數字呢？

11 91 51 13 73 43 77 44 33

第66題

問號應該是哪個字母呢？給你一個提示：
用數字思考！

第67題

A、B、C、D之中哪一塊陰影與上方的形狀
完全相符呢？為了考驗你，這些陰影都經過
旋轉和縮小！

第68題

你能走出這個圓形迷宮嗎？請從上方的入口進入，再從下方的出口離開。

入口

出口

第69題

請移除兩根火柴，留下剛好兩個正方形。
其他火柴都不能被移動！

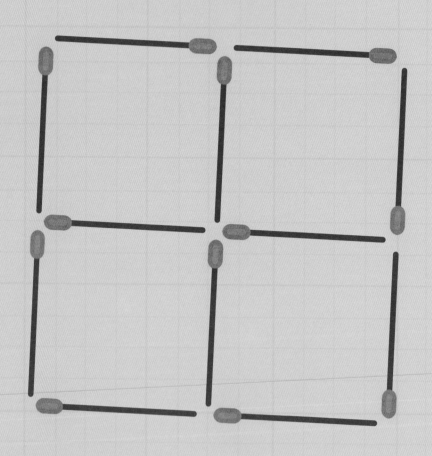

第70題

你能不能解出這個算式呢？從左邊的數開始
依序使用每個運算符號，結果應該是多少？

答案

11 ×3 +2 -17 ×⅙ -1 ?

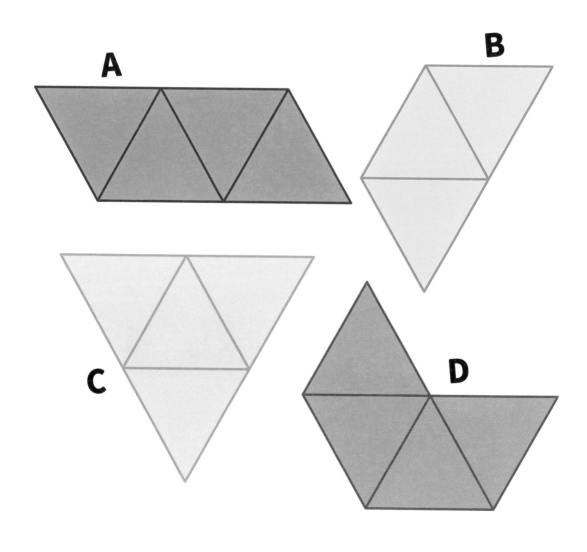

第**71**題

在這些圖形之中，有幾個可以在剪下來之後沿著線
摺成有四個面的正四面體。在不真的剪下來的前提
下，你能找出是哪幾個無法摺成正四面體嗎？

第72題

在空白方格中填入1到6的數字，讓每行、每列和每個粗線框起來區域中的數字都不重複；且中間有V的相鄰方格相加必須等於5，中間有X的相鄰方格相加必須等於10。

第73題

花30秒瀏覽這組形狀，接著用一張紙或一本書把它們蓋住。在另外一張紙上以相同順序盡量畫出你記得的形狀；完成後再次打開這頁，你畫對了幾個形狀和位置呢？

第74題

從上方的數字中挑出兩個或兩個以上相加，得出下方的數字總和。每個總和之中所使用的數字不能重複。

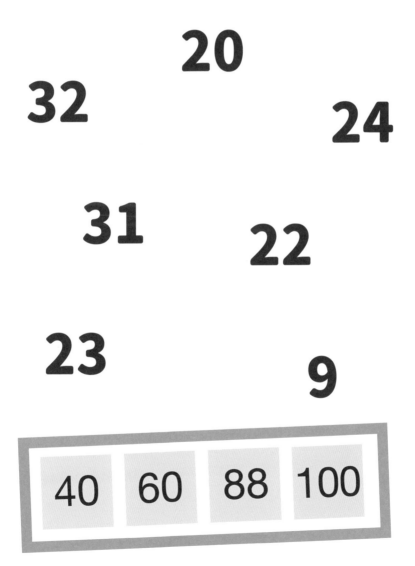

第**75**題

沿著方格畫線，你能想出怎麼把這個圖分成四個相
同的形狀嗎？每個方格都要使用到，而且四個形狀
不會相互重疊；形狀可以旋轉，但不能翻面。

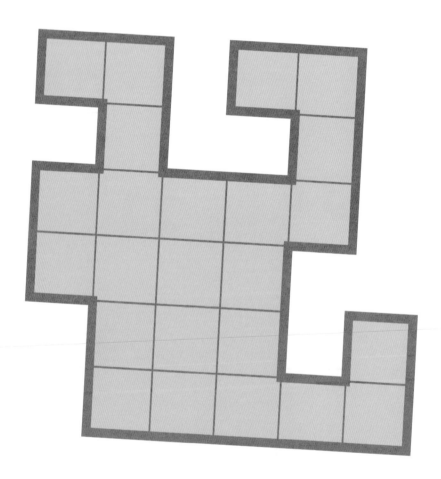

第76題

如果從最小的點開始，依序將所有7的倍數
連起來，最後會出現什麼呢？

70

22　　62　　　41

63　　77

56　　　　　　　　　84

71

49　　13　91　18

15　　35

28　98

42

第77題

如果將這些方塊剪下重組，用3×2的網格的
方塊呈現一個數字，會是哪個數字呢？

82

第78題

用A到E的字母填滿空白方格，讓每行、
每列和每個粗線框起來的形狀中，每個
字母都剛好各出現一次。

第79題

這些方格大部分（但不是全部）包含了不同的形狀組合。你能找出幾組含有相同形狀的方格呢？

第80題

你能走出這個迷宮嗎？請從上方的入口進入，再從下方的出口離開。有些路徑會依照橋的標記相互交錯。

第81題

這星期我每天吃的糖果都是前一天的兩倍。
我在星期四吃了8顆糖。這個星期的星期一到
星期五，我總共吃了幾顆糖呢？

第82題

圖中一共有幾個立方體呢？別忘了數
那些「藏在下面」的立方體！

第83題

將A到C的圖形依照對應的箭頭旋轉，
結果各是1、2、3之中的哪一個呢？

老師

第**84**題

有4位學生坐在座位上，面向老師。他們的位置依照圖中的1到4編號所示，你能解出各是誰坐在哪個位置嗎？

＊ 西西和威力坐在不同列的不同端。

＊ 小艾坐在離老師最遠的一列，3號或4號位置。

＊ 西西坐在阿瓦的左邊。

解答

第1題
A：2 × 4，再+1。
B：3 + 3，再×2。

第2題

○	×	×	○	×	○
○	×	○	×	×	×
×	○	○	×	×	○
×	×	×	○	×	○
○	×	○	○	×	×
×	○	×	×	○	×

第3題
14 = 8 + 4 + 2
23 = 8 + 3 + 12
30 = 8 + 9 + 13

第4題
30。每個數字之間分別間隔2、3、4、5、6、7個數字。

第5題
12。

第6題
V。

第7題
答對5個以上很好；7個以上很棒；9個超厲害！

第8題
D。依序為正方形、圓形、三角形、星形，接著逐行從左到右重複。

第9題
12個立方體：底層有9個、上面一層有3個。

第10題
A：3個硬幣。5p + 2p + 1p
B：4個硬幣。20p + 10p + 5p + 2p

第11題
第一組：圓形重量和正方形相同。
第二組：正方形重量等於2個三角形，代表圓形重量也等於2個三角形。
把下方天平的圓形換成2個三角形，即得到選項B。

第12題
共有16個矩形和正方形。別忘了有些形狀是重疊的，或由不只一個形狀組成。

第13題
答對5個以上很好；7個以上很棒；9個超厲害！

第14題
陰影C。

第15題
5。

19	37	18	6	23	5

第16題

第17題

第18題

A	E	B	C	D
D	C	A	B	E
C	B	E	D	A
E	D	C	A	B
B	A	D	E	C

第19題

A1，B2，C3。

第20題

10 = 4 + 6
16 = 7 + 9
22 = 6 + 7 + 9
30 = 6 + 7 + 8 + 9

第21題

五角星。

第22題

有6種方法可得出點數和等於7：1 + 6、2 + 5、3 + 4、4 + 3、5 + 2、6 + 1。
有3種方法可得出點數和等於4：1 + 3、2 + 2、3 + 1。

第23題

正確記住4個以上的形狀和位置很好；6個很棒；7個超厲害！

第24題

1：《開車趣》；2：《關於我》；3：《烘焙樂》。

第25題

1組：A1 - B3。

第26題

乘以2。

第27題

A）22：6 + 6 + 5 + 5
B）14：4 + 6 + 3 + 1

第28題

一個八角形。

第29題
有4個星形、6個正方形和2個圓形。

等級B：頂尖心智

第30題
記得4個以上的詞彙很好；6個以上很棒；8個都記得超厲害！

第31題
1B、2C、3A。

第32題
乘以3再加1。

第33題
24 = 8 + 16
33 = 16 + 17
42 = 8 + 16 + 18
55 = 10 + 11 + 16 + 18

第34題

第35題

第36題
12個圓形。

第37題
256。下個數字都乘以2倍。

第38題

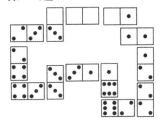

第39題
6個位置正確很好；8個很棒；10個都對就超厲害！

第40題
A：88p。50p + 20p + 10p + 5p + 2p + 1p。
B：4個硬幣。要找你的錢是34p（2×50p - 66p），由20p + 10p + 2p + 2p組成。

第41題

第42題

形狀1。它有4個邊，但其他形狀都有5個邊。

第43題

A）30：6 + 6 + 6 + 6 + 6
B）18：2 + 6 + 4 + 4 + 2

第44題

6個位置正確很好；8個很棒；11個都對超厲害！

第45題

圓形最重；三角形最輕。

第46題

	2				1
0			5	3	1
	3	5		2	0
2				4	1
	3	4			2
		1	2		

第47題

A）2 + 2，再× 2，再+ 1。
B）4 × 3，再- 2，再+ 1或4 - 1，再× 3，再+ 2。

第48題

29 = 14 + 8 + 7
39 = 14 + 18 + 7
48 = 14 + 18 + 16

第49題

7個邊。

第50題

F	A	C	E	B	D
B	E	D	A	F	C
D	F	B	C	E	A
A	C	E	F	D	B
E	D	A	B	C	F
C	B	F	D	A	E

第51題

N。圖中為筆劃不包含曲線的大寫字母依序排列。

第52題

7	6	5	1	2	4	8	3
8	2	3	4	6	5	7	1
5	1	7	2	3	6	4	8
3	4	6	8	7	1	5	2
1	8	4	3	5	7	2	6
6	7	2	5	8	3	1	4
4	5	8	6	1	2	3	7
2	3	1	7	4	8	6	5

第53題

22。

第54題

45分鐘：5 + 10 + 30。

第55題

A。每條左上到右下的斜線上每一格遞增2。

第56題

第57題

13:30 + 07:15 = **20:45**	20:10 - 07:10 = **13:00**
16:40 + 02:45 = **19:25**	09:20 - 02:30 = **06:50**
23:10 - 14:05 = **09:05**	03:25 - 02:15 = **01:10**
17:30 - 08:15 = **09:15**	10:40 + 10:00 = **20:40**
21:30 - 20:30 = **01:00**	04:05 + 05:05 = **09:10**
00:15 + 06:30 = **06:45**	18:55 - 07:25 = **11:30**
08:25 - 02:00 = **06:25**	15:30 + 04:00 = **19:30**
09:45 - 00:05 = **09:40**	01:15 + 05:00 = **06:15**

第58題

共有20個矩形和正方形。

等級C：終極天才

第59題

A）7 + 2，再× 5，再- 4。
B）8 × 3，再- 6，再+ 7。

第60題

第61題

30。

第62題

55。每個數等於前兩個數的和。

第63題

H。

第64題

共有31個矩形和正方形。

第65題

答對5個以上很好；7個以上很棒；9個超厲害！

第66題

「Nine」的N：這些字母是數字的字首，從「One」開始。

第67題

陰影D。

第68題

第69題

第70題

11 〉 33 〉 35 〉 18 〉 3 〉 2

第71題

第72題

3	5	1	4	2	6
2	4	6	5	1	3
6	2	4	3	5	1
1	3	5	6	4	2
4	1	3	2	6	5
5	6	2	1	3	4

第73題

正確記住5個以上的形狀和位置很好；7個很棒；11個超厲害！

第74題

40 = 9 + 31
60 = 9 + 20 + 31
88 = 9 + 23 + 24 + 32
100 = 22 + 23 + 24 + 31

第75題

第76題

五角星。

第77題

數字「2」。

第78題

B	E	A	F	D	C
A	D	C	E	B	F
D	C	E	B	F	A
C	F	B	D	A	E
F	A	D	C	E	B
E	B	F	A	C	D

第79題

2組：A1 - D3和A3 - B1。

第80題

第81題

31顆糖果：星期一1顆，星期二2顆，星期三4顆，星期四8顆，星期五16顆。

第82題

51個立方體：底層有20個，上面一層有15個，再上面一層有12個，頂層有4個。

第83題

A3，B3，C2。

第84題

1：西西，2：阿瓦，3：小艾，4：威力。